U0094087

妙笔童趣学国画

秀丽风景

宁家录 编写

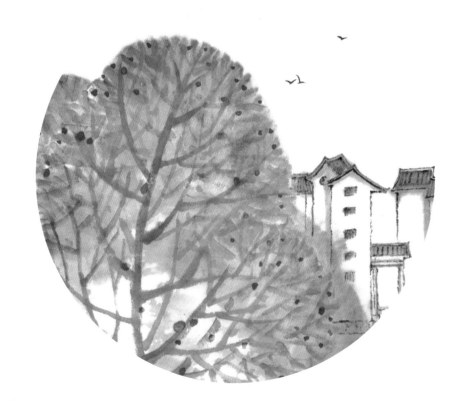

浙江人民美术出版社

目 录

Contents

国画小知识

用墨的方法

墨分五色，墨加水会出现很多的变化，可以画出焦、浓、淡、干、湿的效果。

用笔的方法

执笔：先用拇指、食指、中指捏住笔管，无名指和小指顶住笔管下端，手指压实，掌心保持虚空状态。

中锋：运笔时笔锋和纸面基本保持垂直。

侧锋：运笔时笔锋与纸面成斜角。

逆锋：运笔时笔锋与纸面成斜角，逆着推笔锋运行。

色彩组合

国画颜料分为植物和矿物质两大类。植物颜料较透明，覆盖力弱，如花青、藤黄、曙红、胭脂等；矿物质颜料一般不透明，且覆盖力强，如朱砂、朱膘、石青、石绿、赭石等。颜色之间相互调配，可以得到更加丰富的颜色。

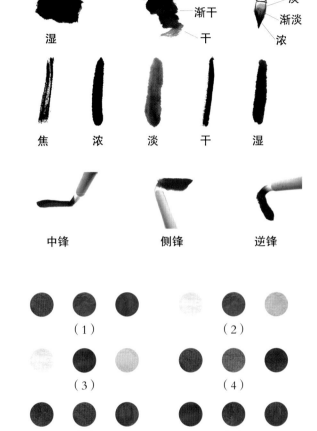

湿
渐干
干

淡
渐淡
浓

湿

焦　浓　淡　干　湿

中锋　　侧锋　　逆锋

（1）　　　　　　（2）

（3）　　　　　　（4）

（5）　　　　　　（6）

（1）曙红 + 花青 = 深紫　　（2）藤黄 + 花青 = 汁绿
（3）藤黄 + 赭石 = 赭黄　　（4）曙红 + 朱膘 = 大红
（5）胭脂 + 曙红 = 深红　　（6）赭石 + 胭脂 = 赭红

你问我答，告诉你一些小知识：

问：国画的笔分为几类？

答：分为硬毫、软毫、兼毫三种，小朋友可以准备一支硬毫笔和两支软毫笔。

问：选什么墨好呢？

答：可以买现成的墨汁，一得阁墨汁或者红星墨汁都可以使用，愿意动手的初学者也可以买墨条研墨。

问：该选择哪种纸？

答：纸分为熟宣和生宣，生宣的吸水性很好，容易产生丰富的墨韵变化，多用于写意画；熟宣的吸水性较弱，墨和颜色在纸上不会自动晕开，多用于工笔画。小朋友可以买来生宣，根据需要裁开使用。

问：儿童画国画需要什么颜料？

答：小朋友可以购买 18 色管状中国画颜料。

问：除了基础的笔墨纸砚，还需准备什么小工具？

答：还需准备调色盘、笔洗、镇纸、毛毡、印章、印泥。

妙笔童趣学国画 ❋ 秀丽风景

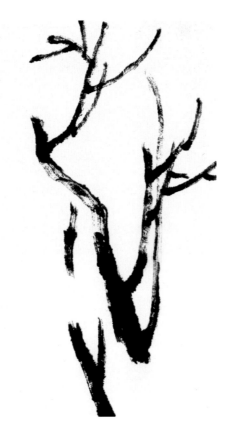

① 浓墨画出主树干。

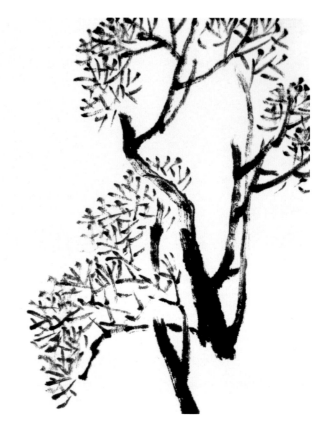

② 树杈分组倒画"八"。

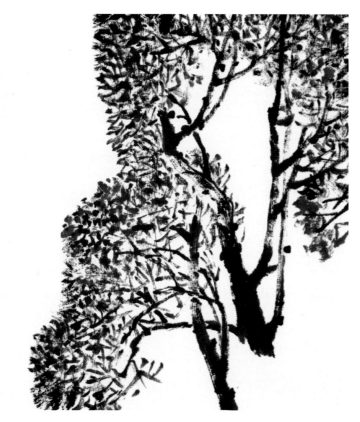

③ 层层点上小树叶。

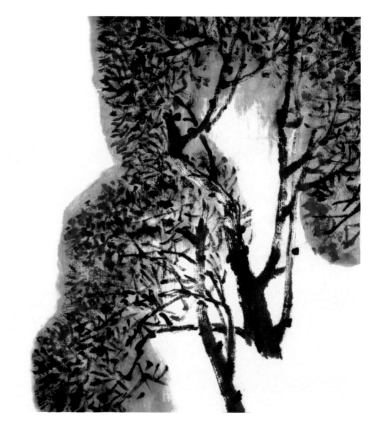

④ 涂完颜色绿荫现。

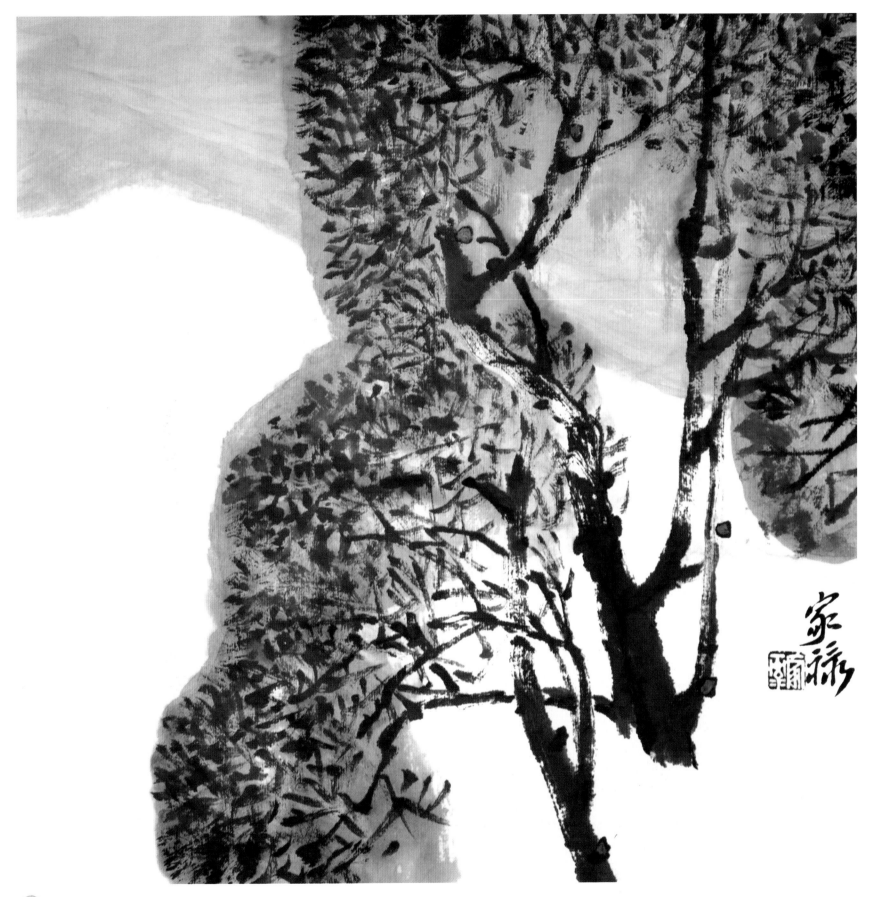

⑤ 碧波荡漾树下凉，落款钤印不要忘。

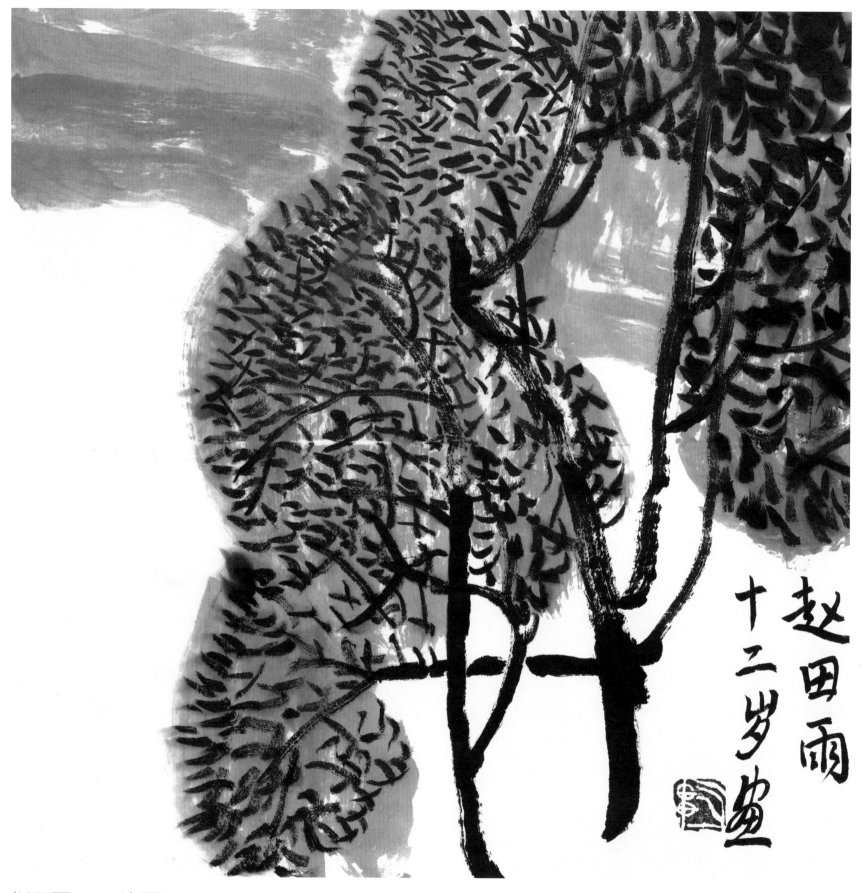

赵田雨　12 岁画

🌀 草木知春

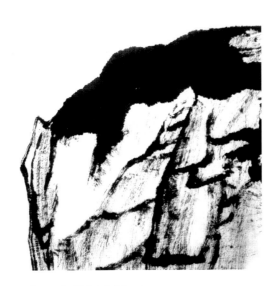

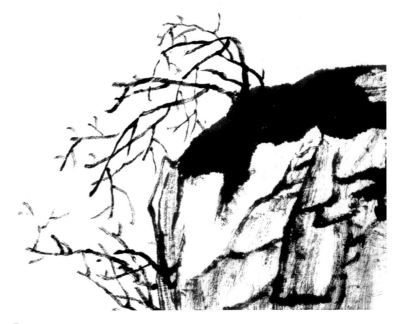

① 中锋落笔勾山崖，侧锋涂抹山顶平。

② 崖边出现一丛树，逆风生长不屈挠。

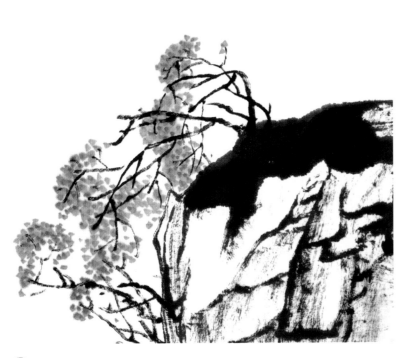

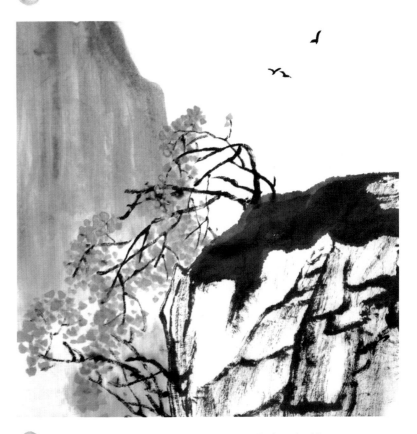

③ 点点嫩叶树梢挂，盈盈春意满山崖。

④ 远处高山染灰绿，留出天空任鸟游。

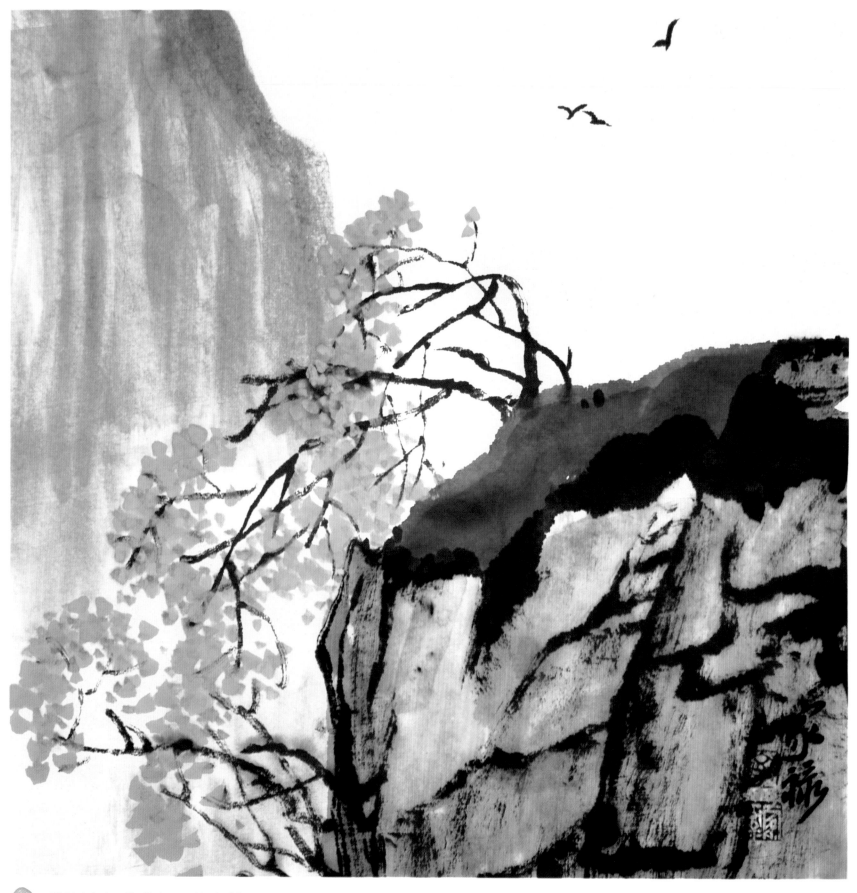

5 悬崖涂上浅浅色，花青赭石分开染。

江南秀色

① 几笔绿色是芭蕉。

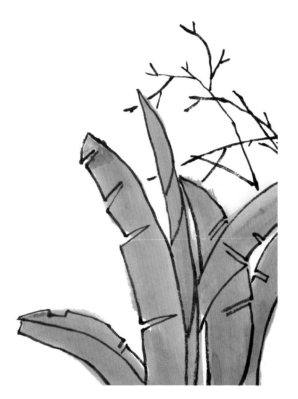

② 中锋轻勾叶形准。

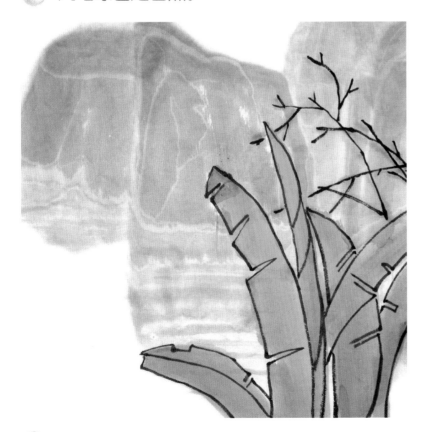

③ 灰色远山水中映。

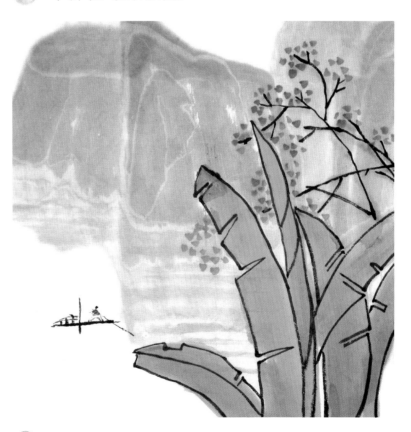

④ 小笔画出树与船。

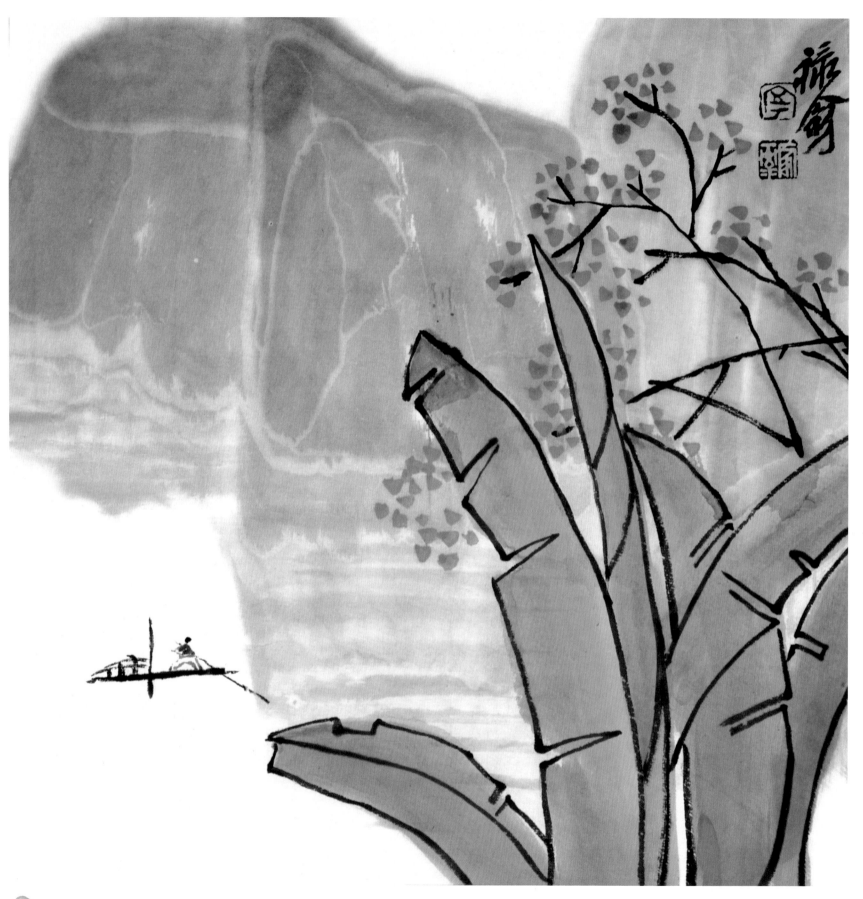

5 初夏游湖好清爽。

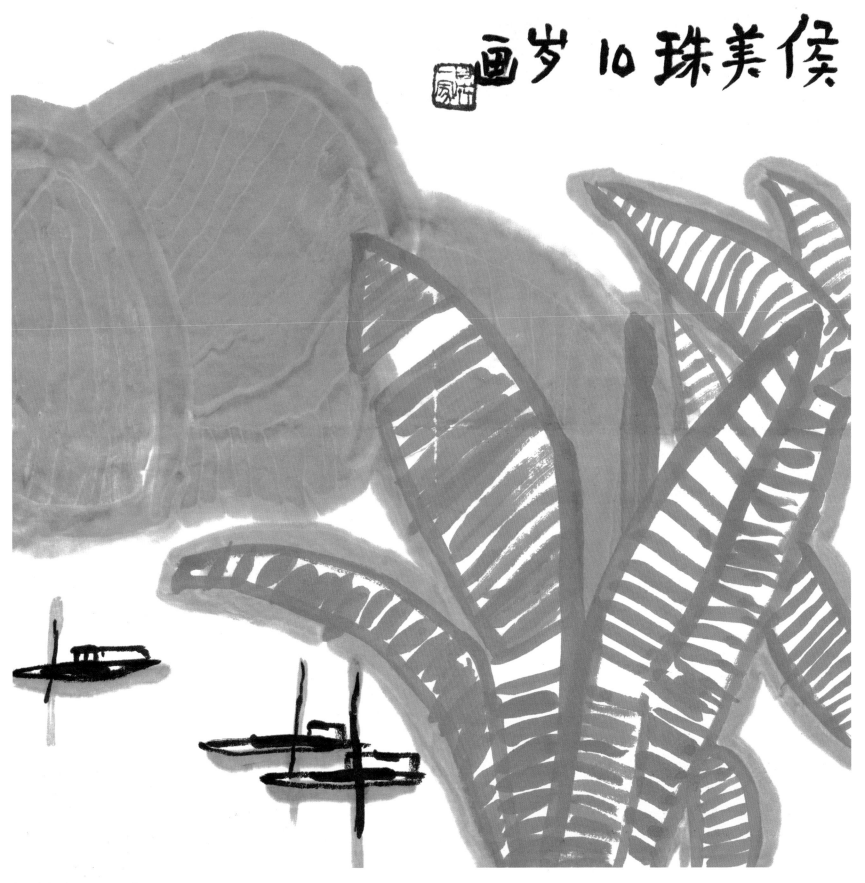

侯美珠 10岁画

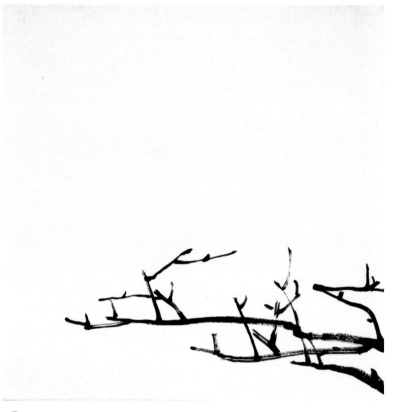

① 中锋勾出横向枝。

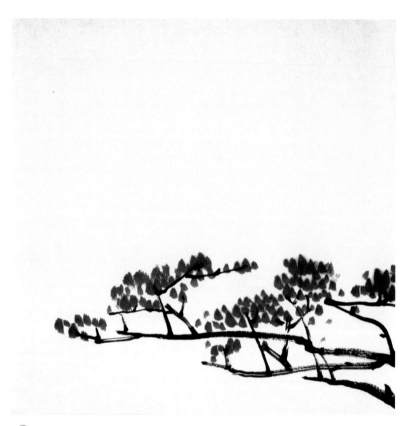

② 梢上点点红树叶。

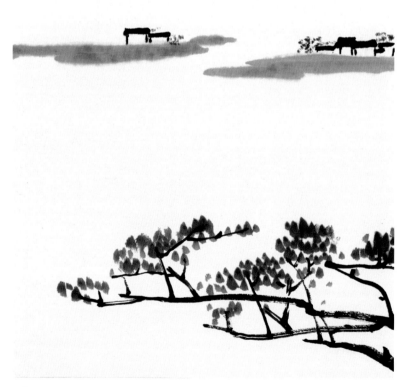

③ 远处村庄似桃源。

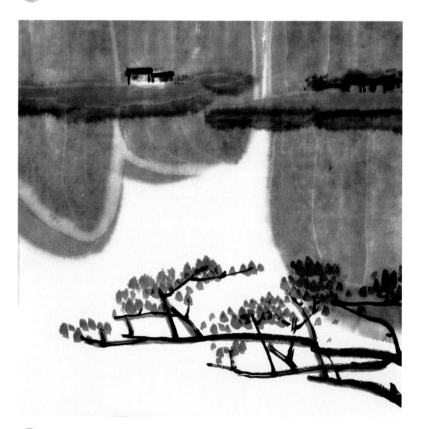

④ 隐隐淡墨罩仙境。

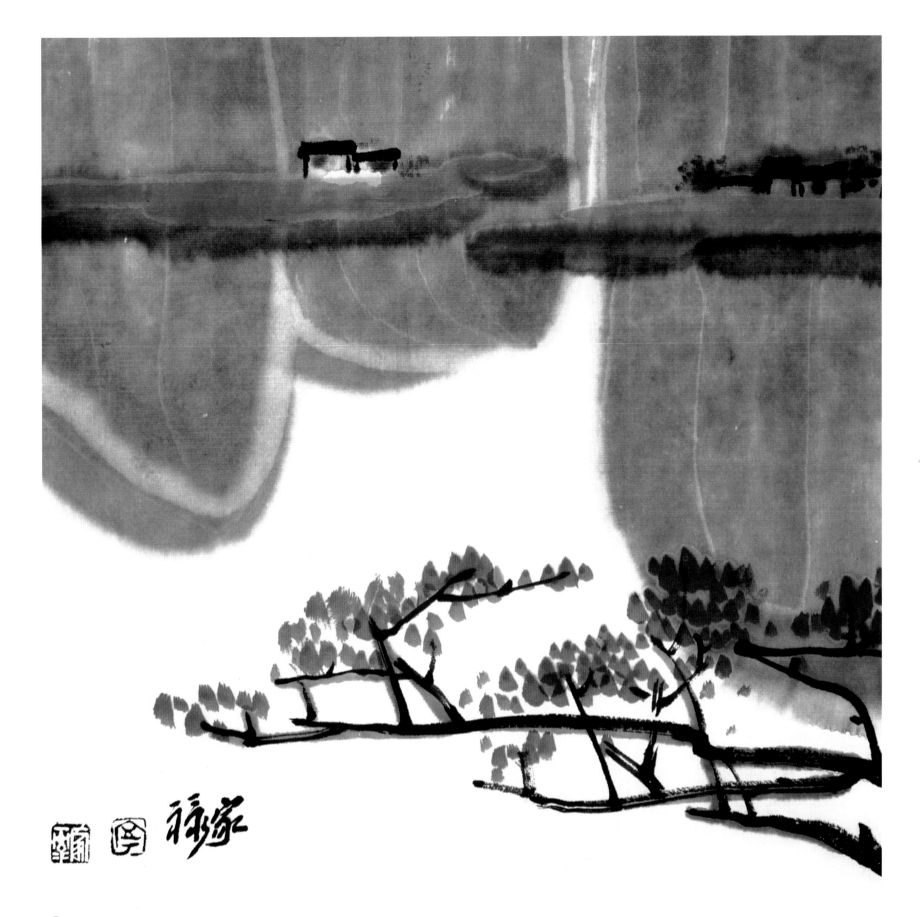

⑤ 春暖花开景相宜。

秋高气爽

① 淡墨蘸水画山丘。

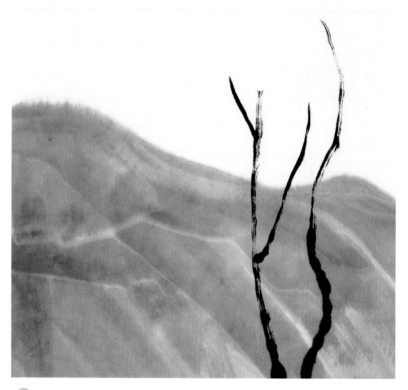

② 待纸干后画树干。

③ 树干添上小树枝。

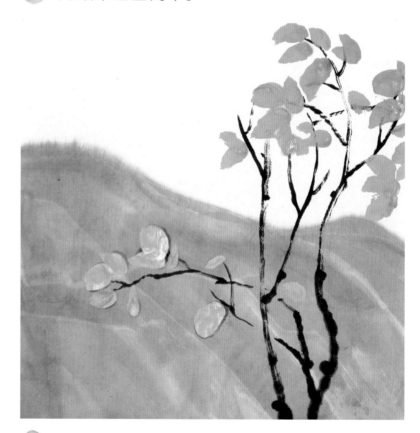

④ 藤黄曙红画树叶。

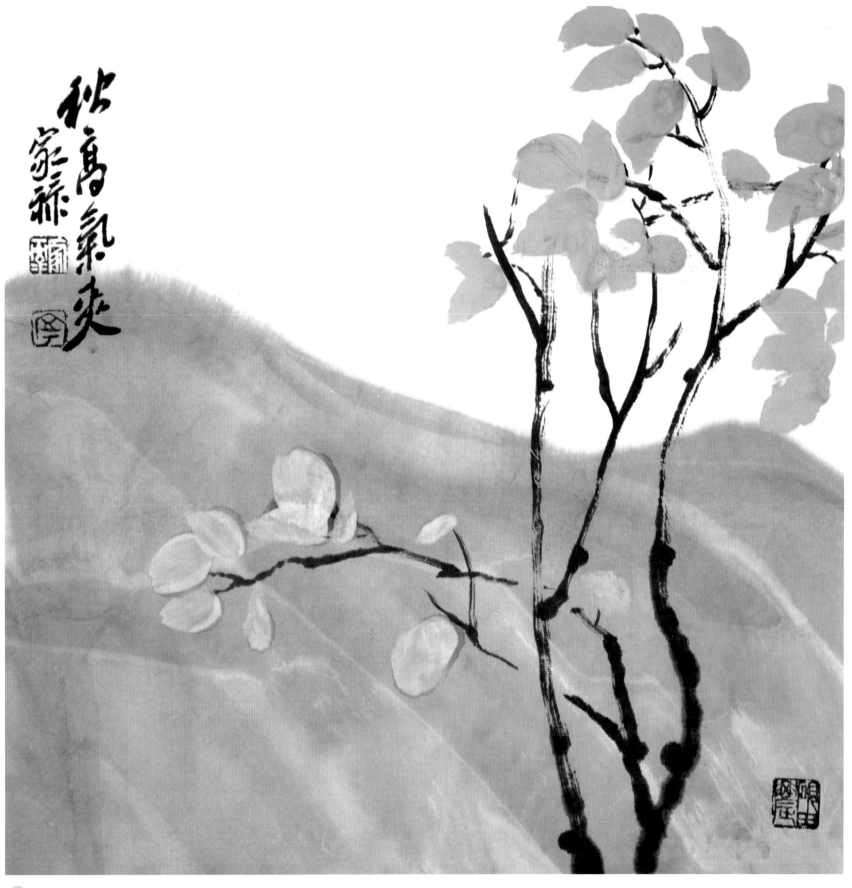

⑤ 秋高气爽风景美。

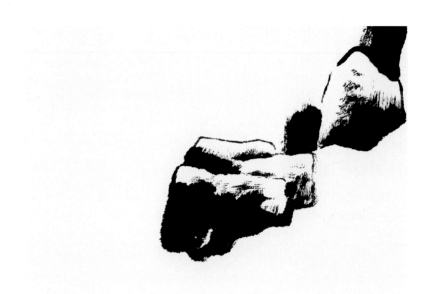

① 一块石头雪中立。

② 石顶留白石底黑。

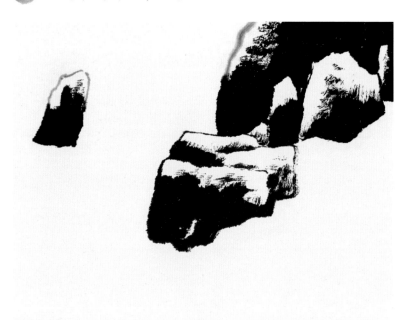

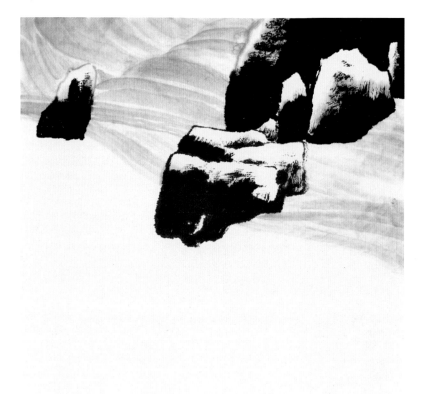

③ 大石小石画三块。

④ 石下浅浅风雪痕。

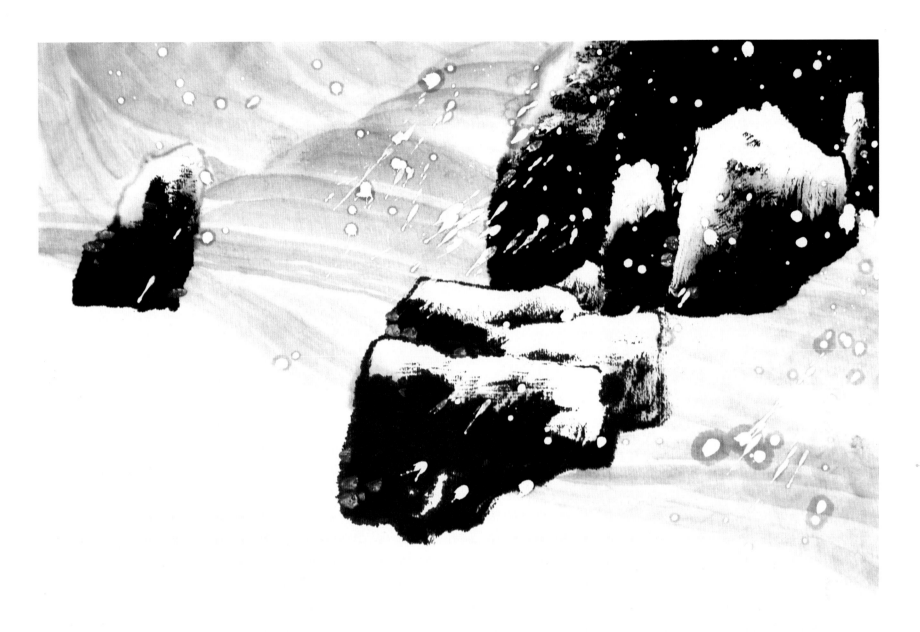

⑤ 白色飞雪红点苔。

寒山秋林

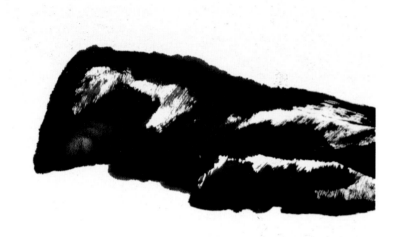

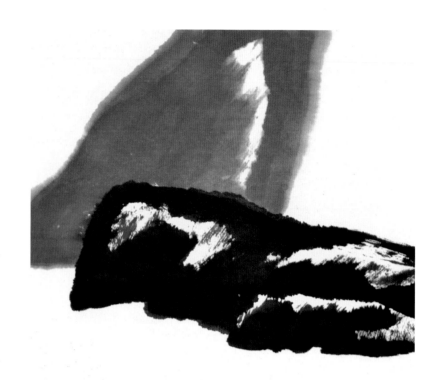

① 浓墨画石要留白。

② 赭石加墨画远山。

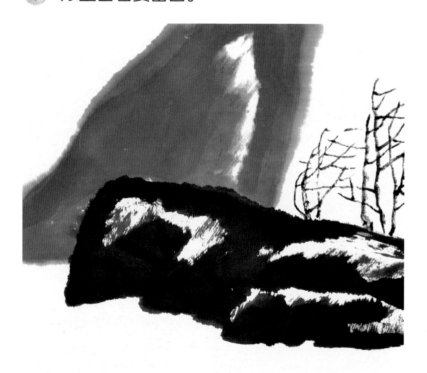

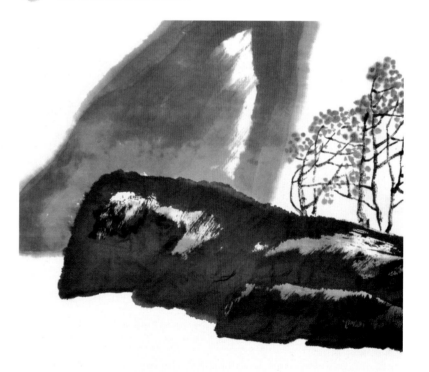

③ 石上小树四五株。

④ 轻轻点上黄树叶。

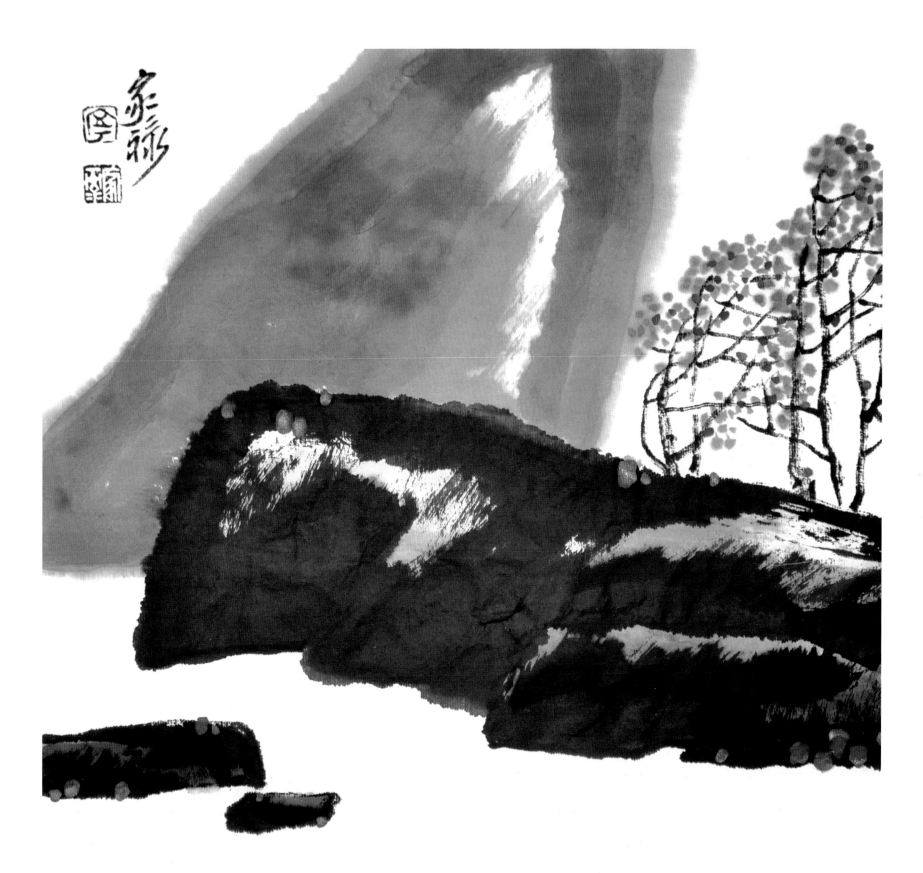

⑤ 点点朱砂做装饰。

高山流水

① 墨画石崖水留白。

② 参差不齐在远方。

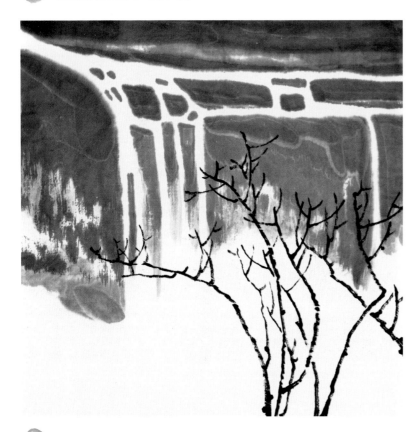

③ 近处画出细枯枝。

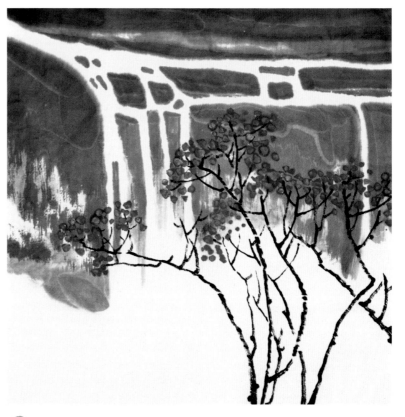

④ 点上青叶变鲜活。

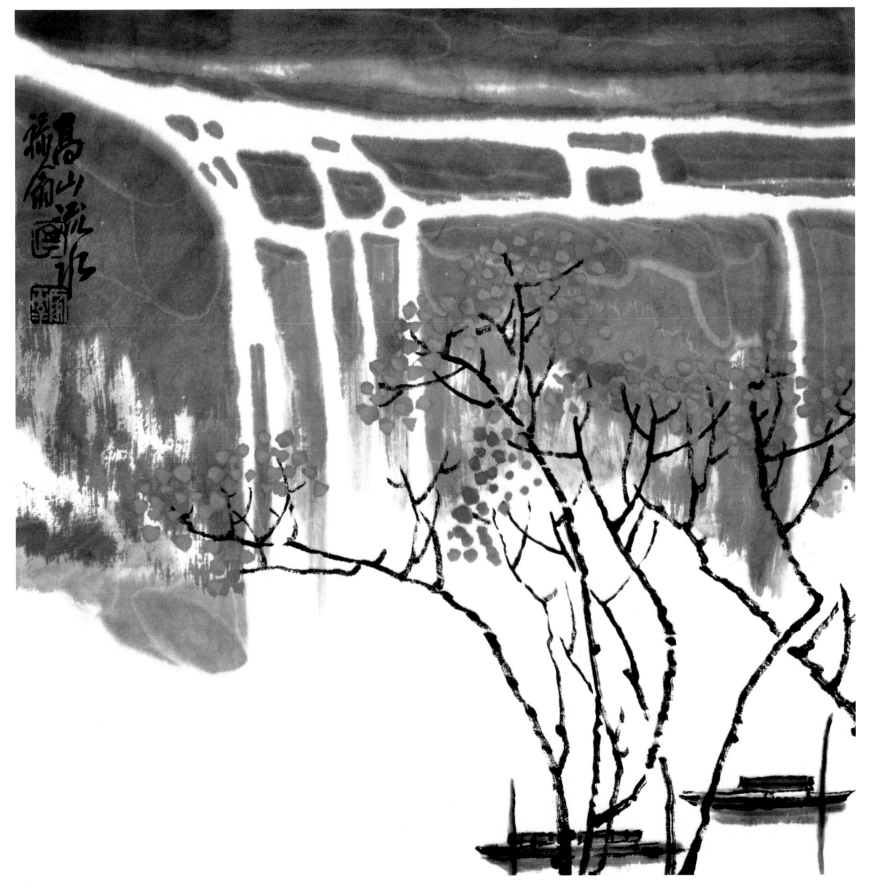

⑤ 两只小舟停树下，坐观瀑布落九天。

小桥流水

① 左边先画一间房。

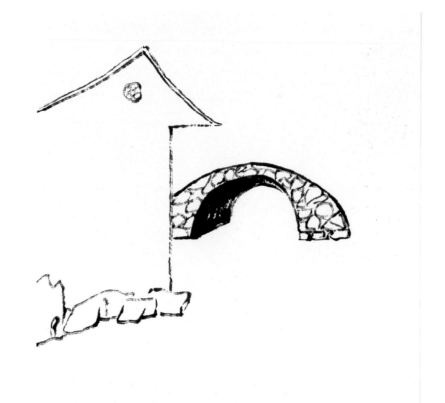

② 一架石桥跨两岸。

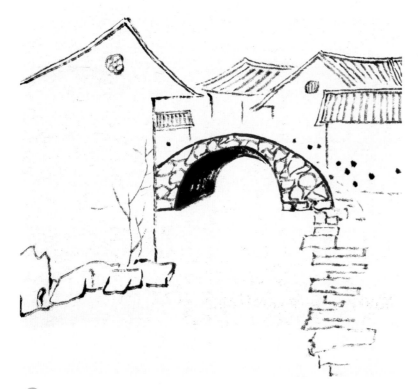

③ 远处小楼近处岸。

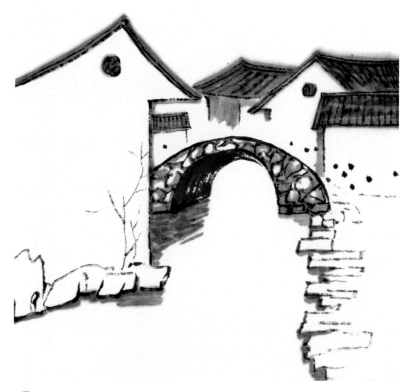

④ 墨染屋顶和投影。

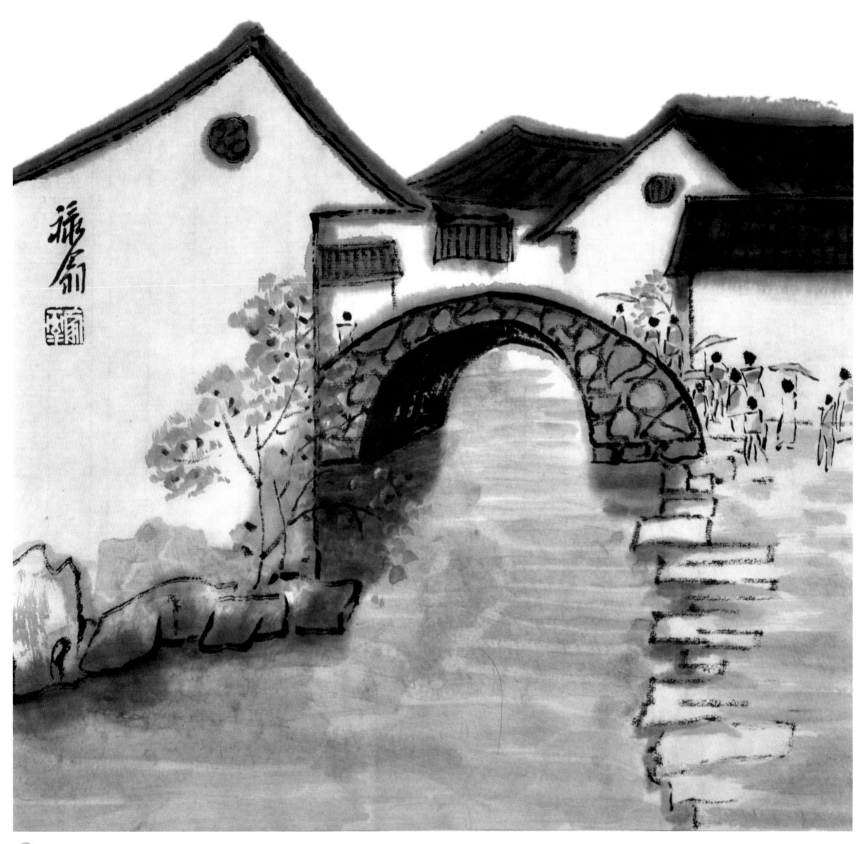

5 岸边几枝春树生，欢欢喜喜游水乡。

① 山露一角在右边。

② 再画一石卧中间。

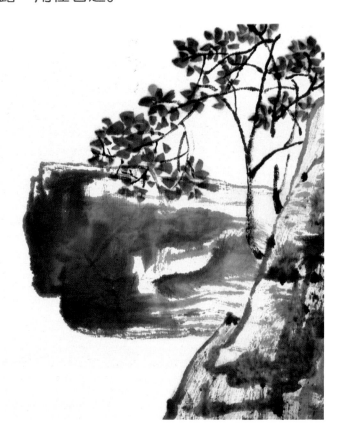

③ 两树长在石壁上。

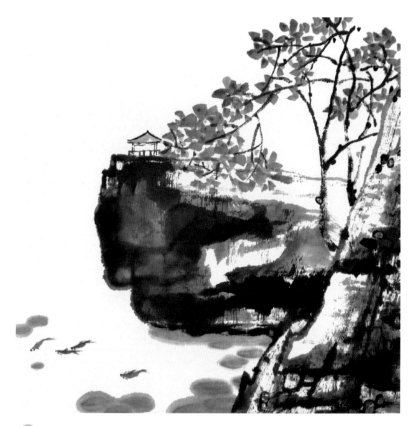

④ 亭台锦鲤黄金果。

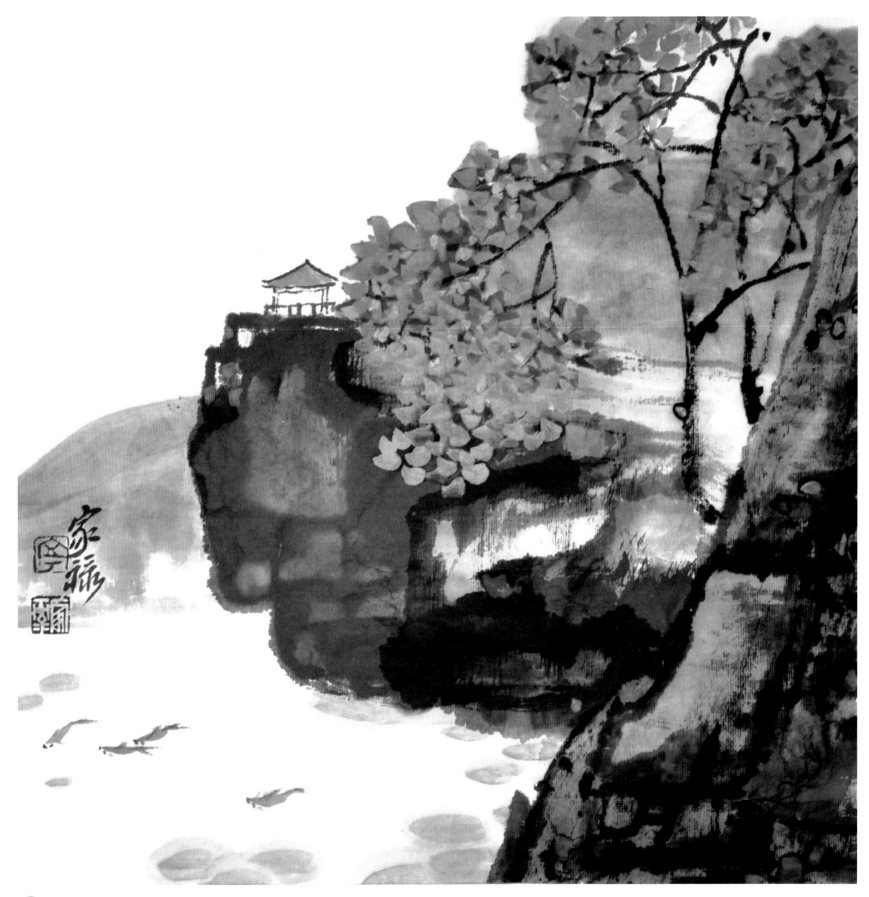

5 绿染远山夏清凉。

① 赭石加墨画枝干。

② 赭石加红点树叶。

③ 浅墨轻勾房屋形。

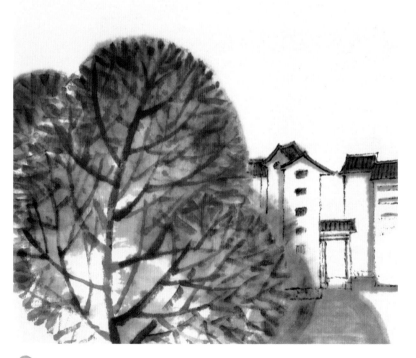

④ 白墙红瓦特征明。

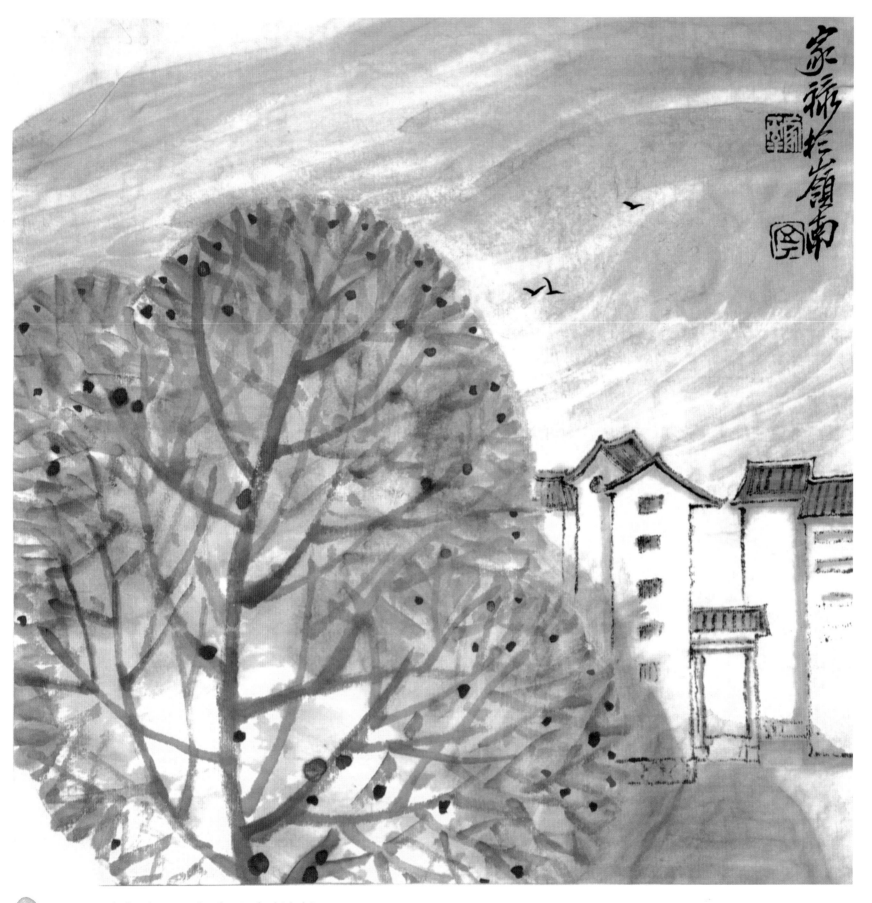

5 淡墨天空任鸟飞，红色小点落树上。

寒山冷月

① 蓝色画石头。

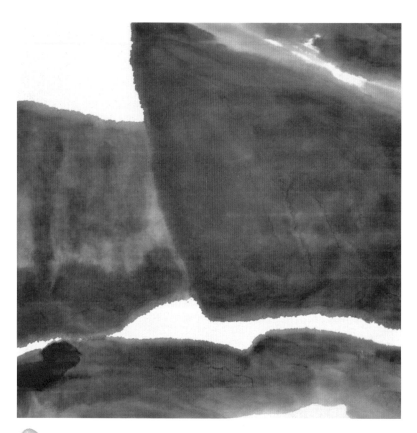

② 岩石分三块，中间水留白。

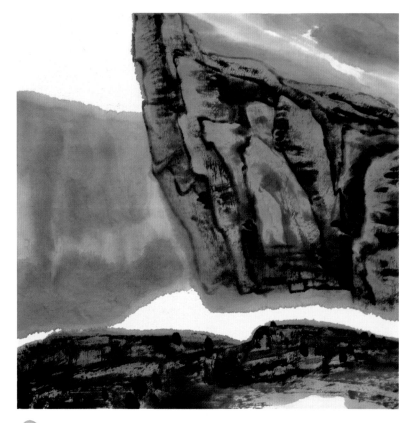

③ 浓墨勾石形，侧锋皴石纹。

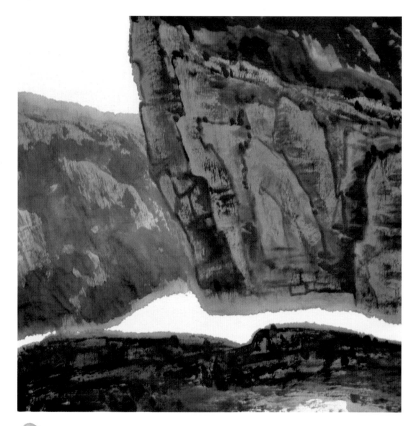

④ 淡墨分层次。

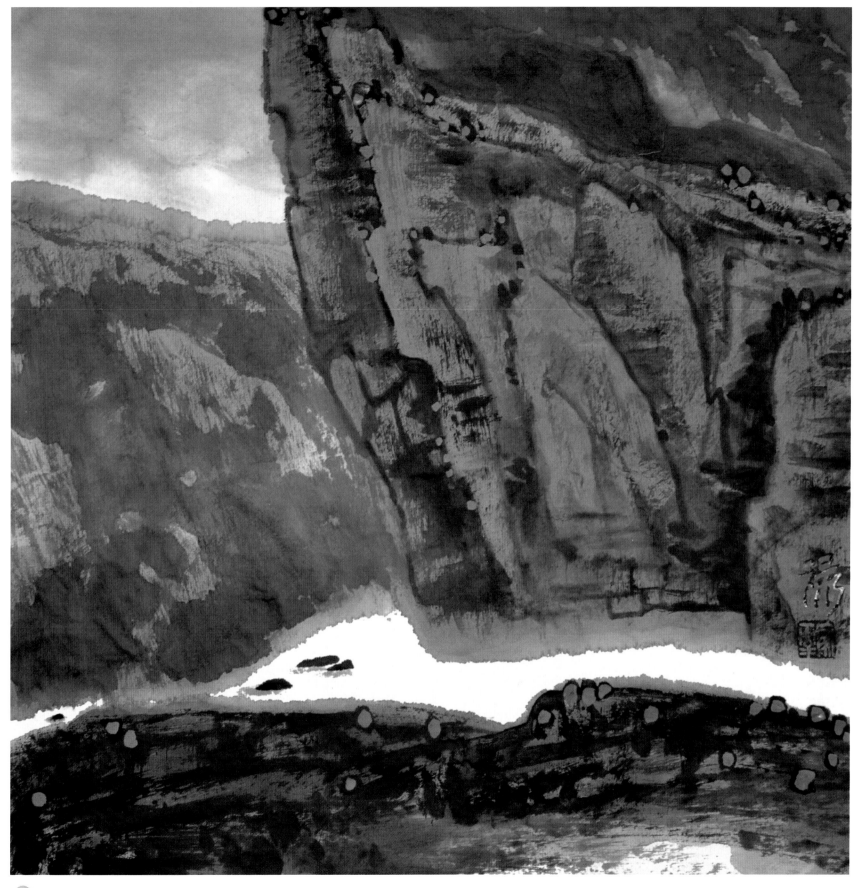

5 水中露石影，石间添苔点。

山村明月

① 一笔浓墨画山坡。

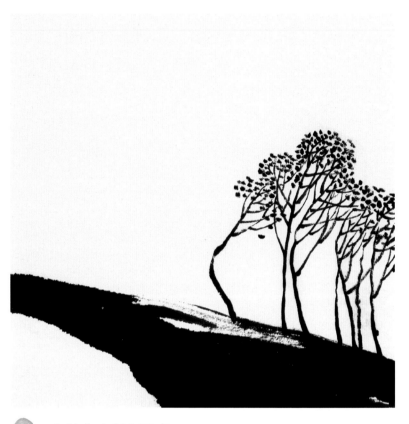

② 小笔勾树枝干多。

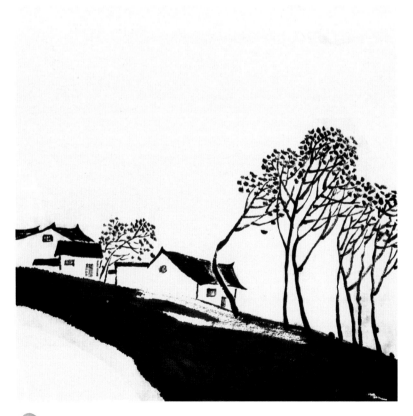

③ 白墙黑瓦小村庄。

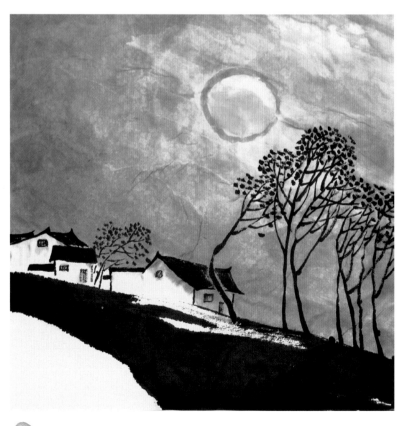

④ 墨青天空月儿明，家家户户灯火亮。

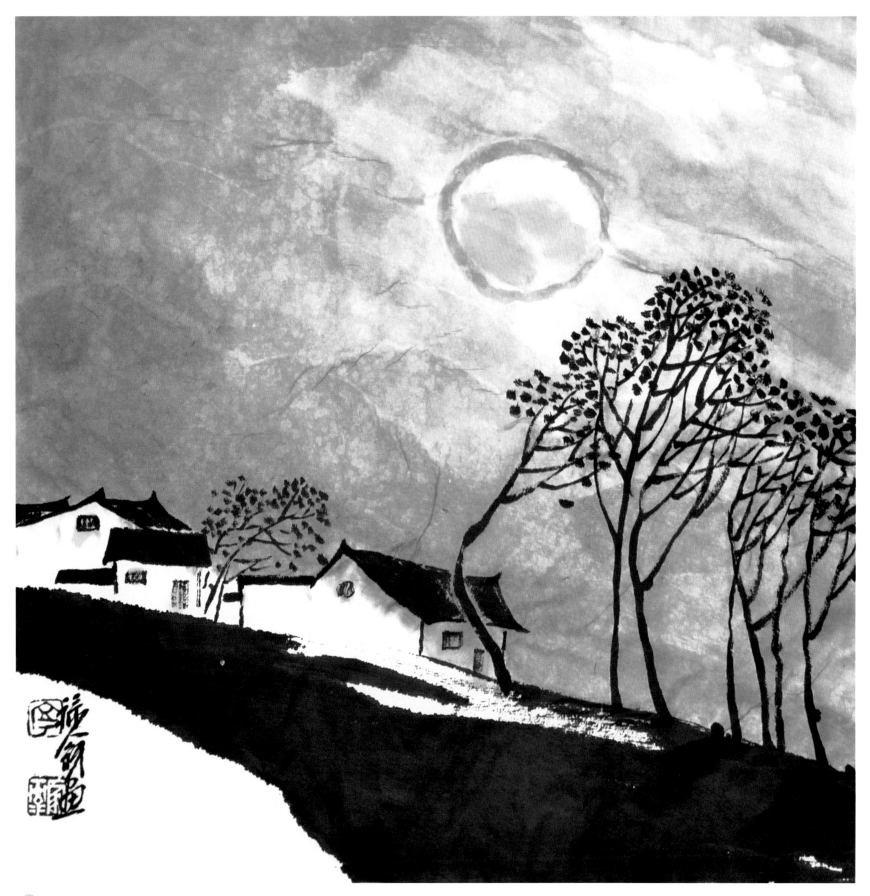

⑤ 最后落款已完成。

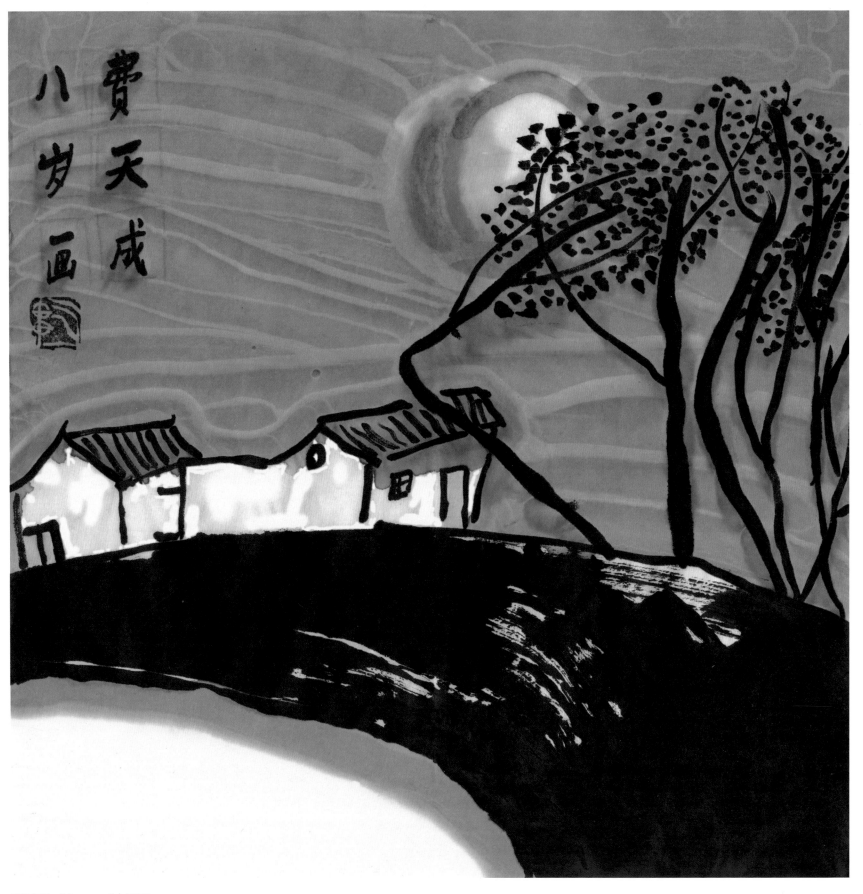

费天成　8岁画